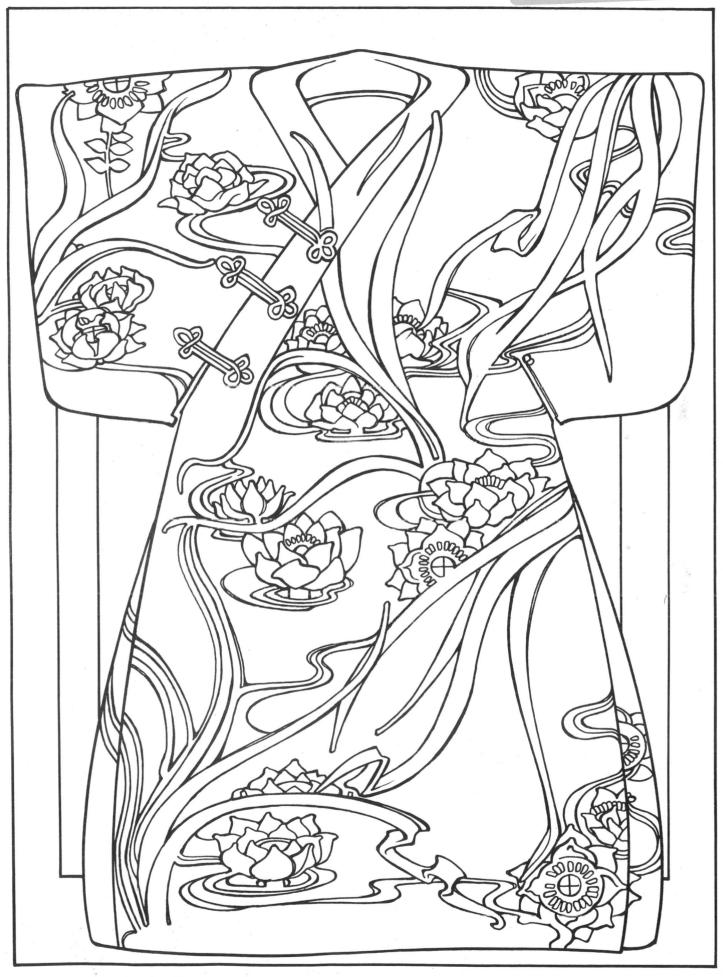

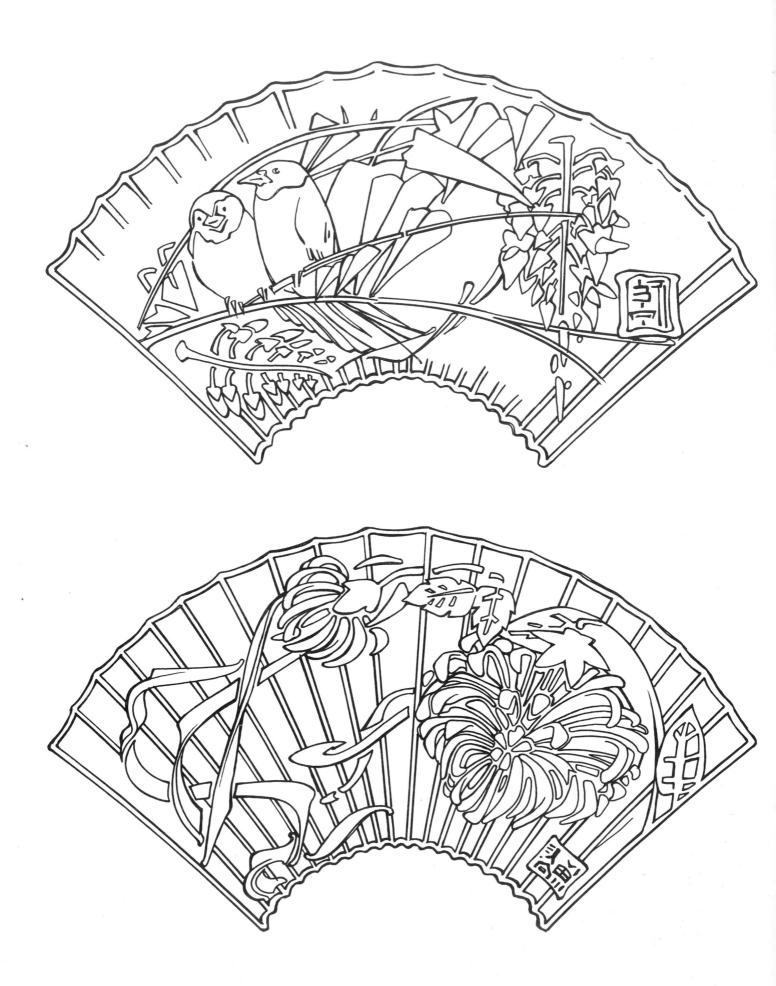

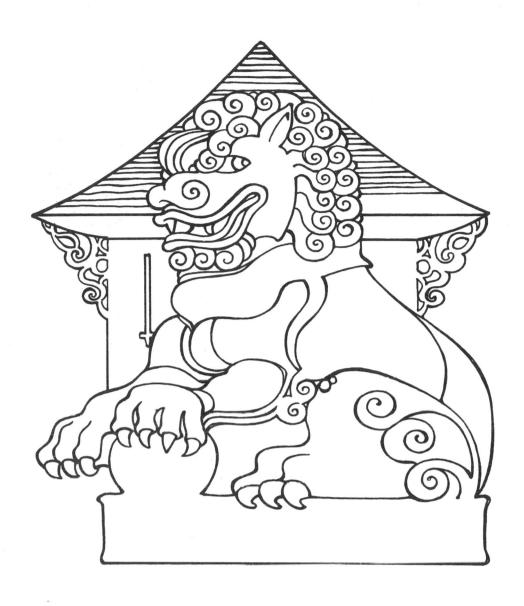

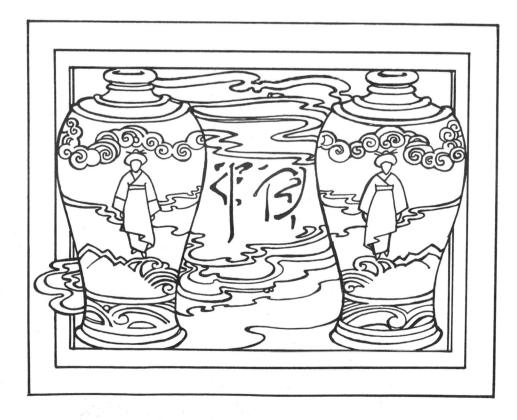

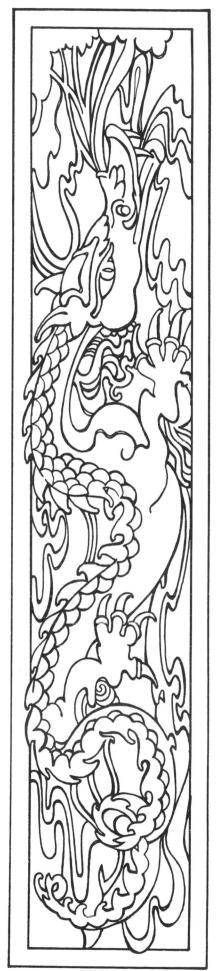

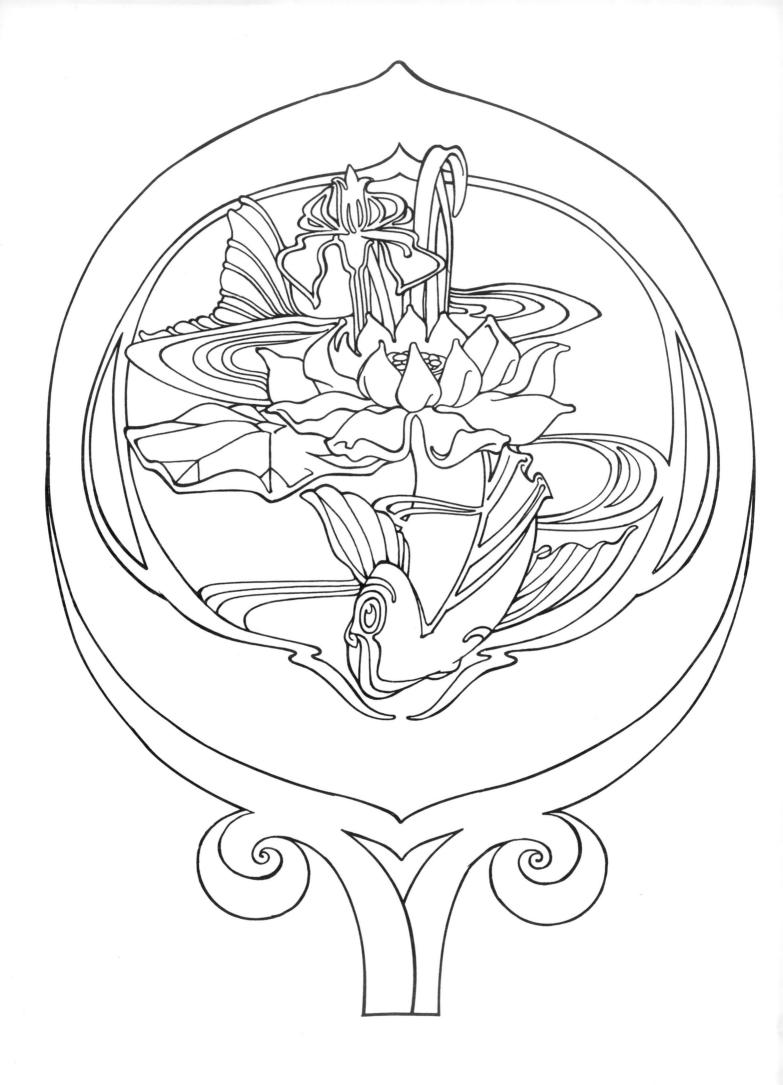

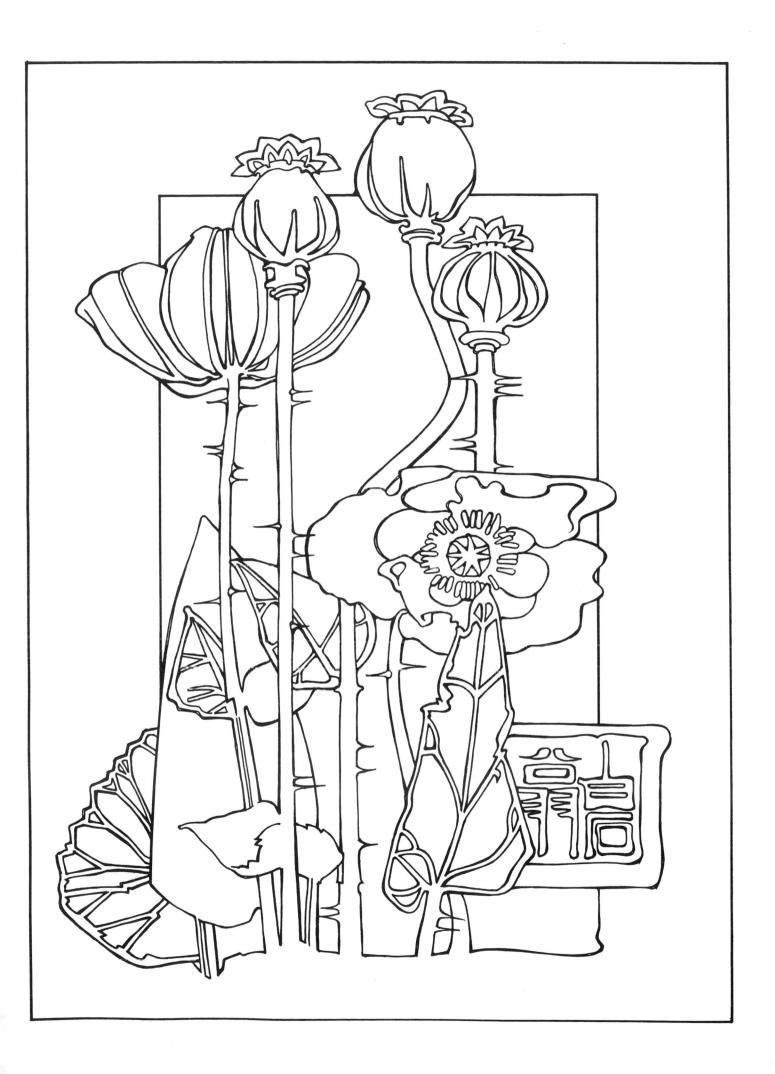

4.0

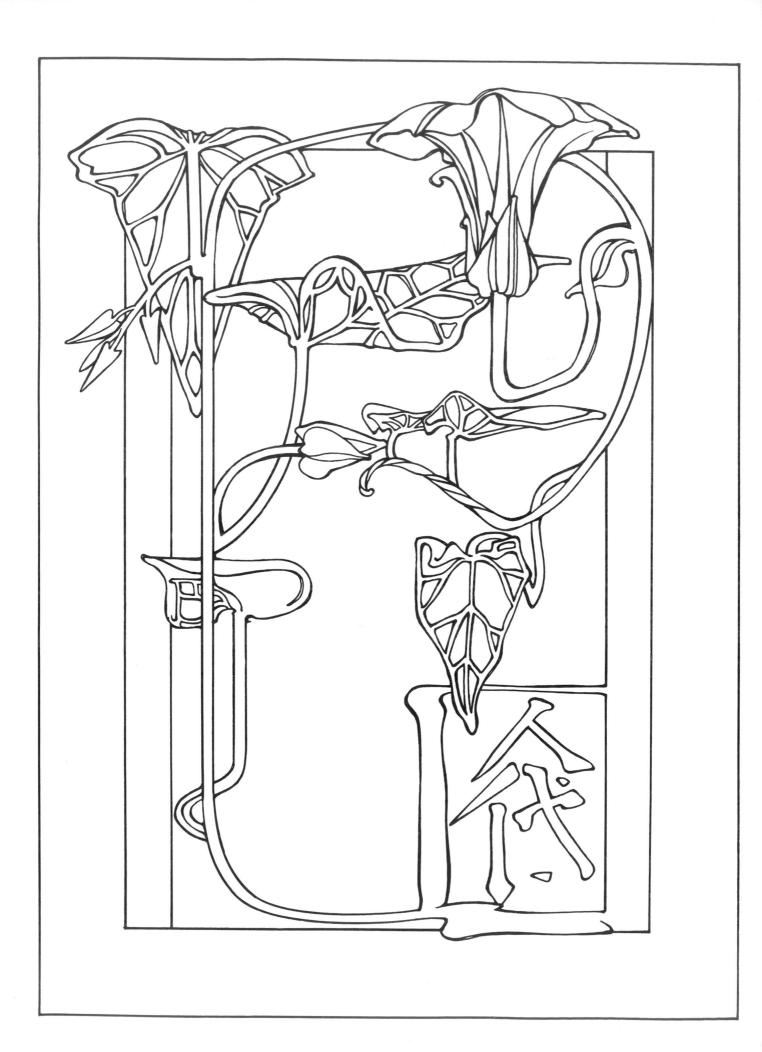

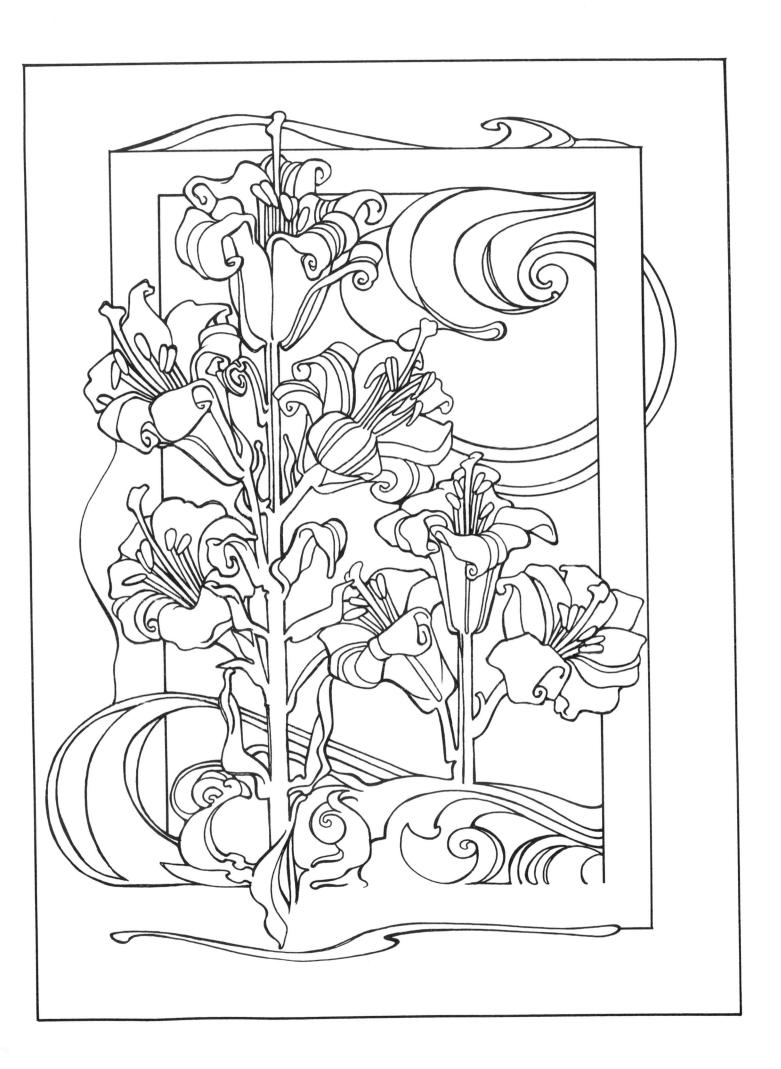

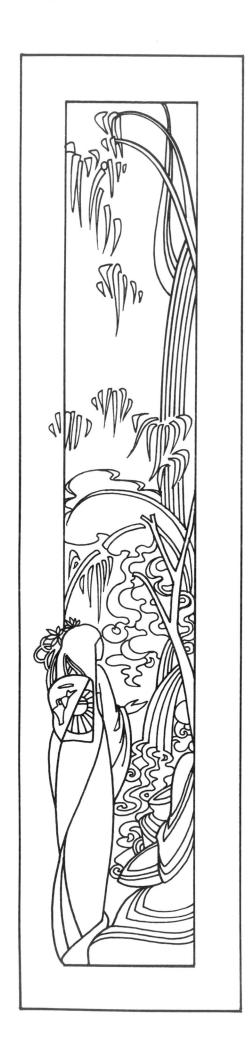

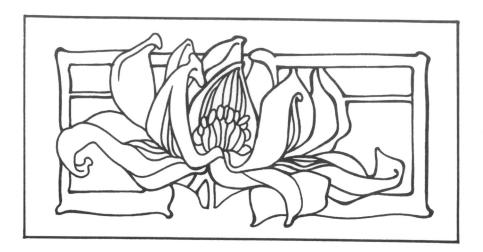

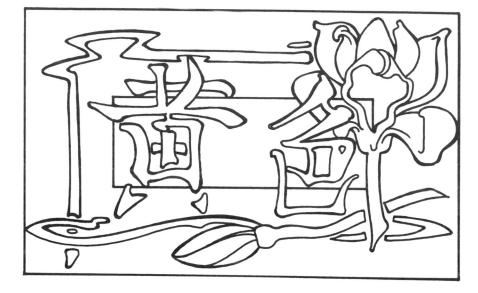

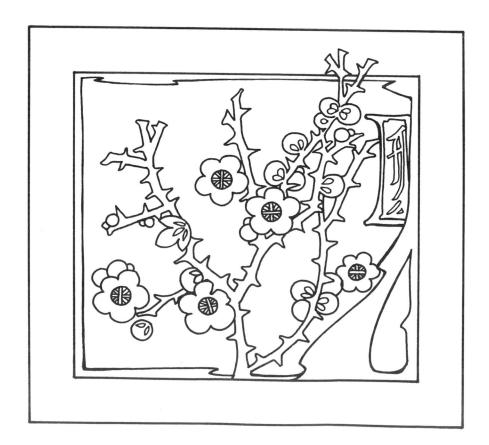

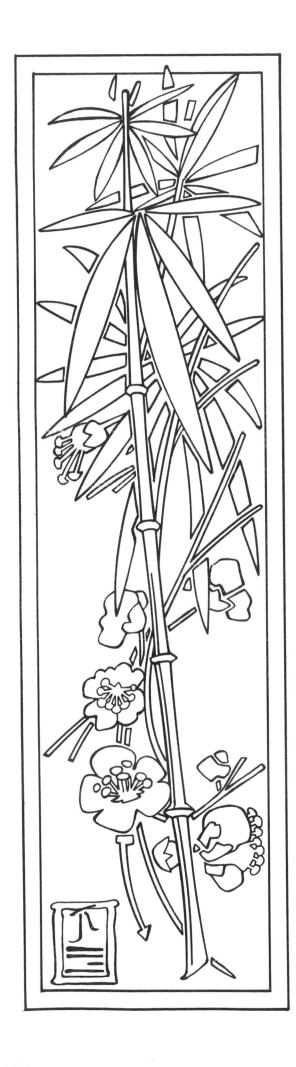

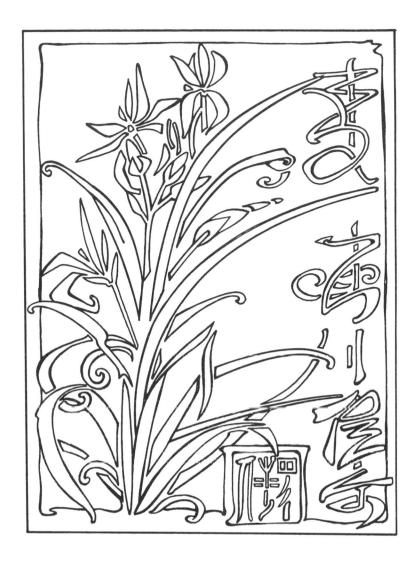

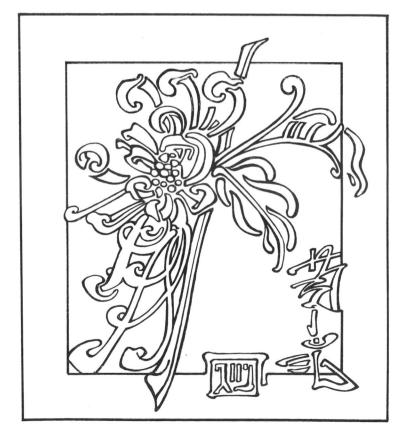

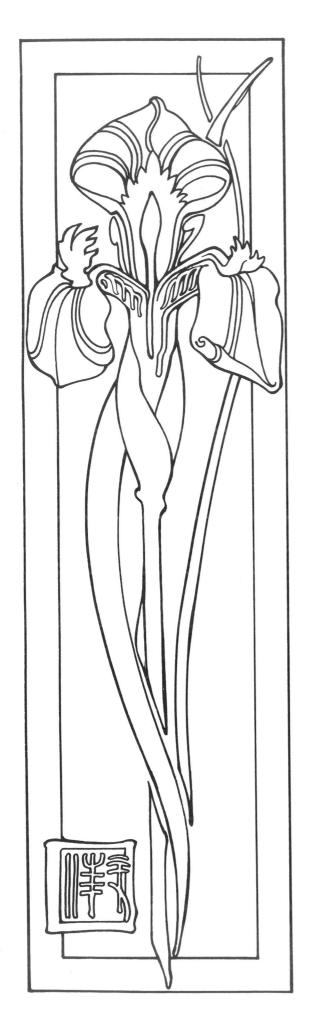

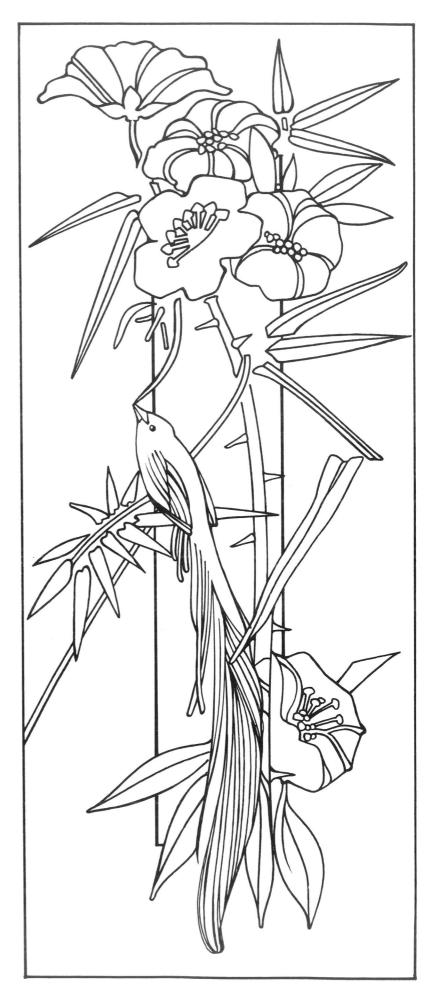

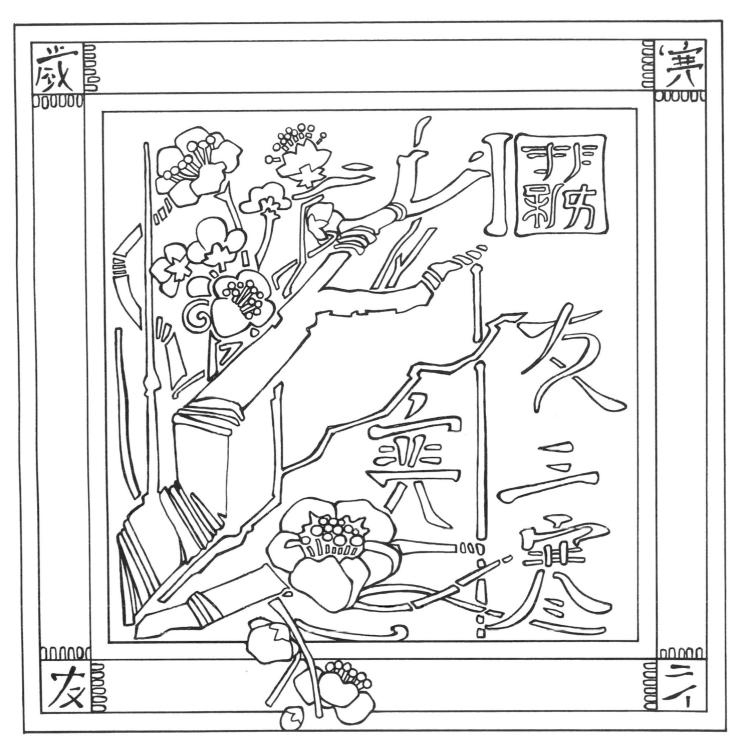

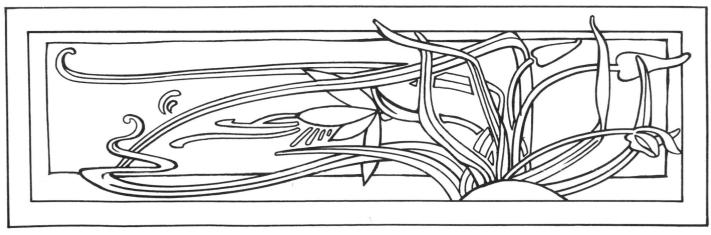

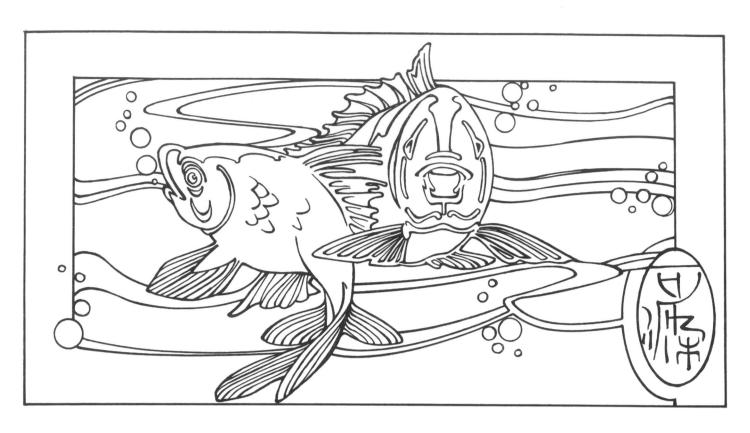

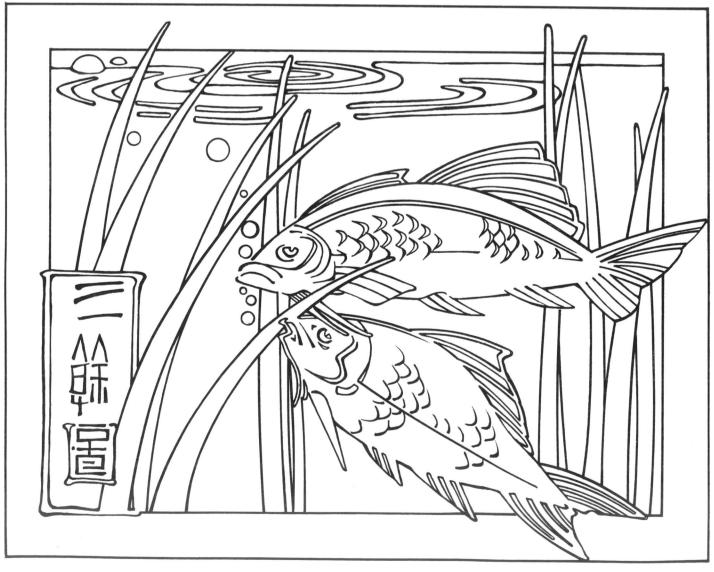

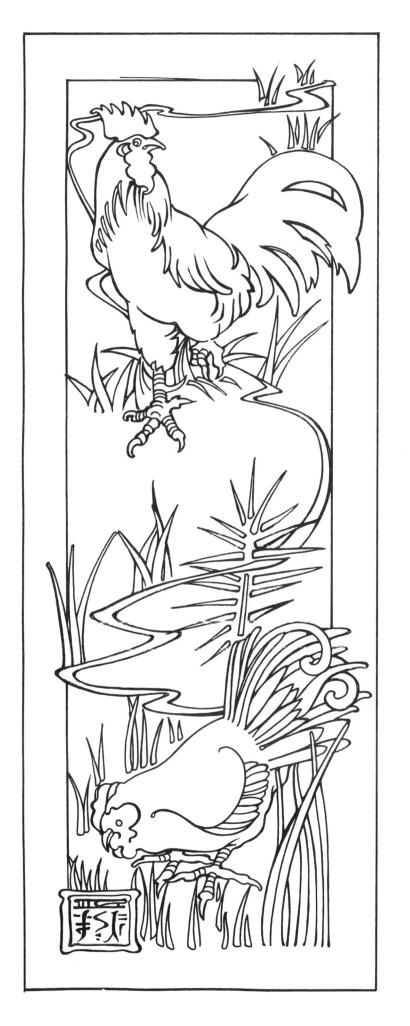

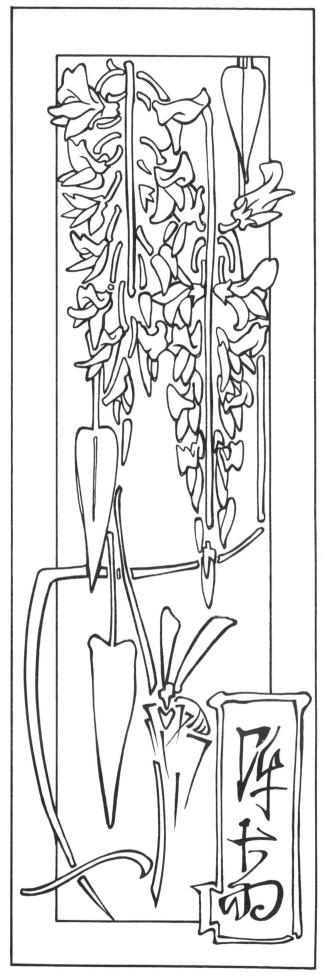

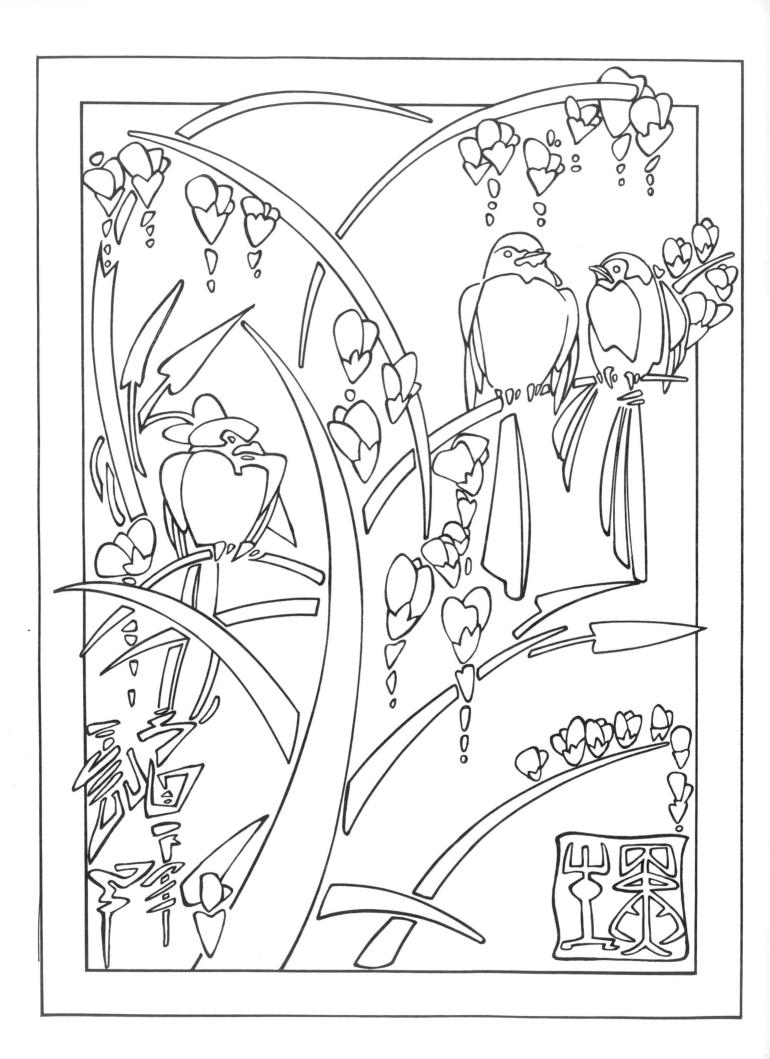

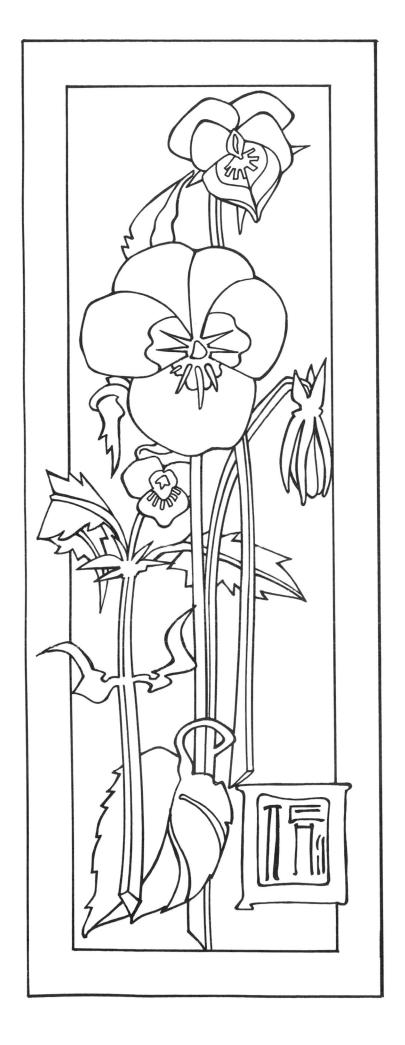

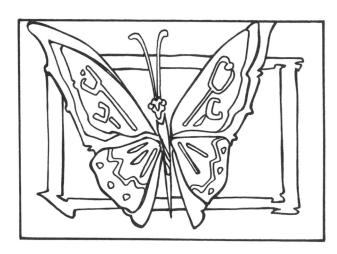

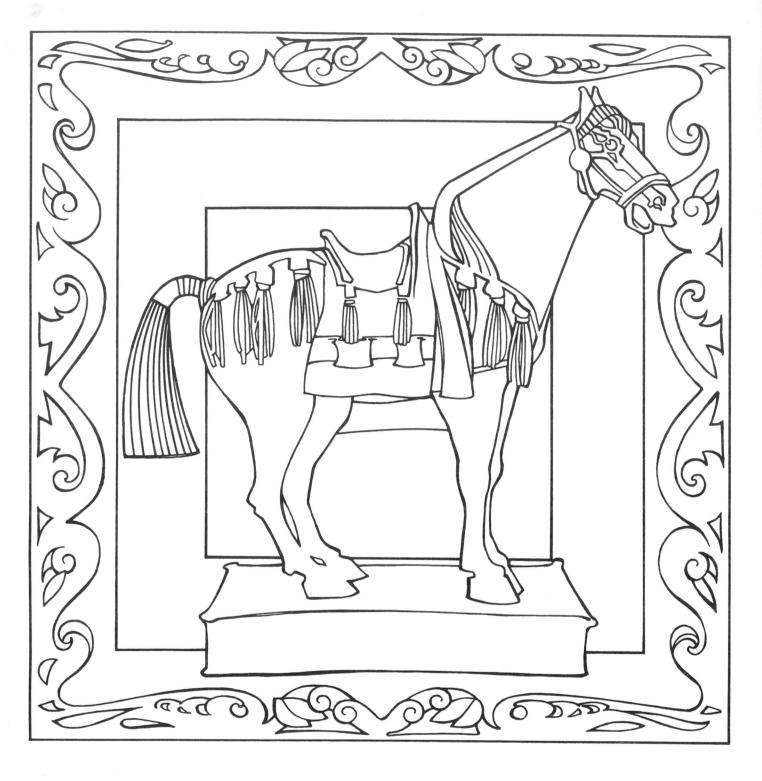

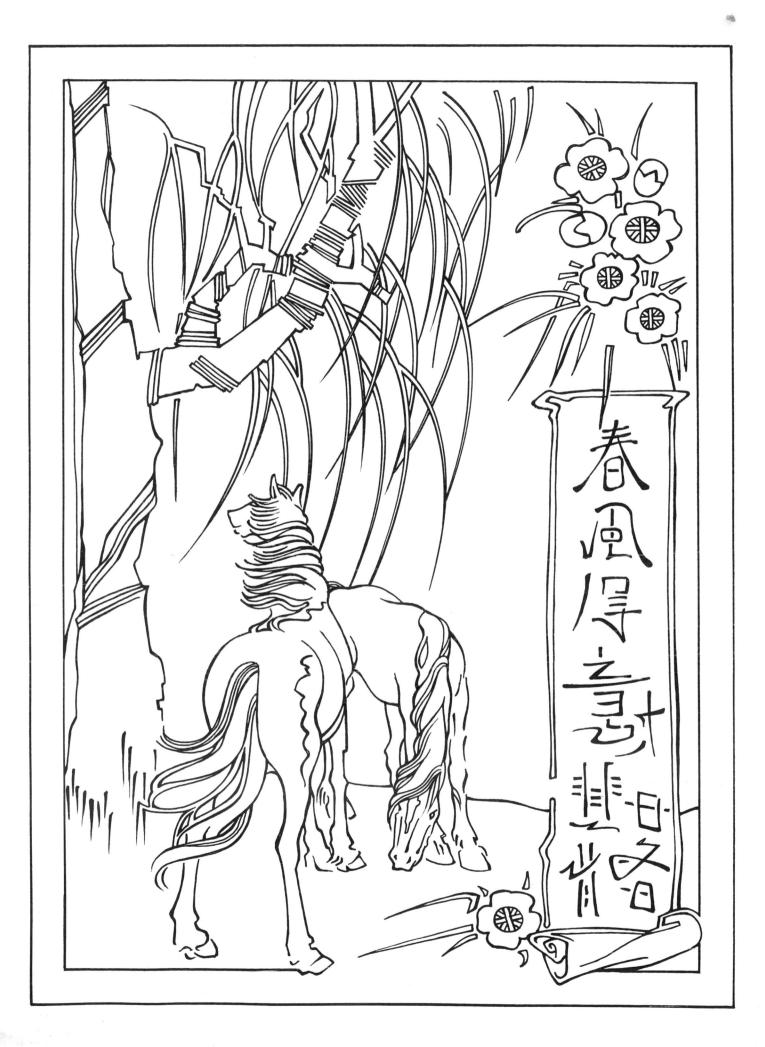

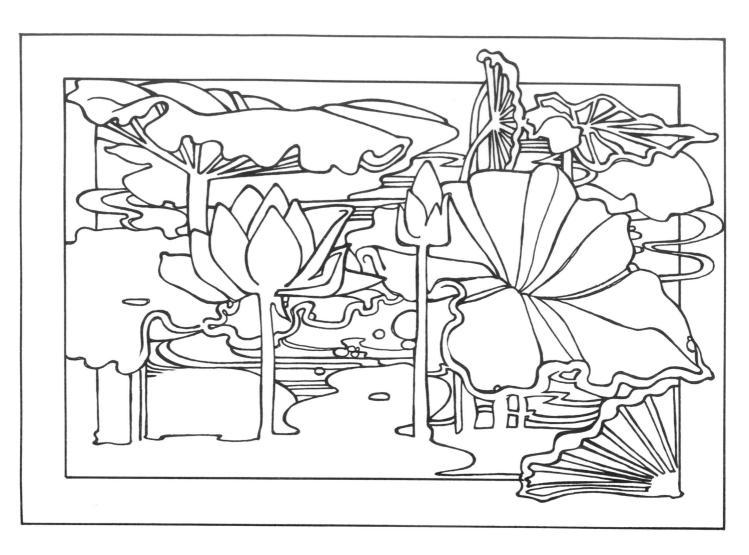

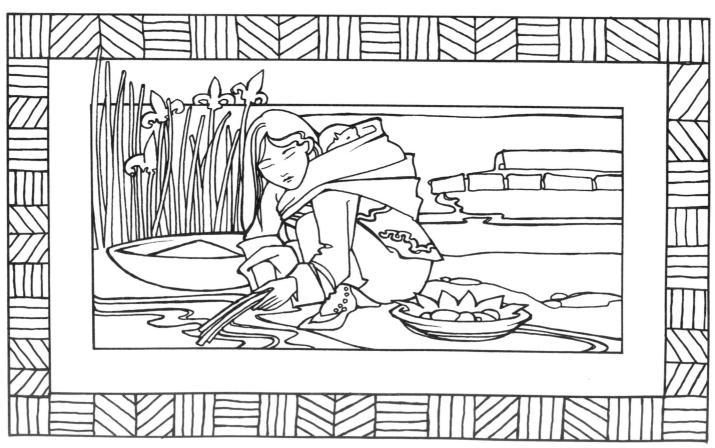

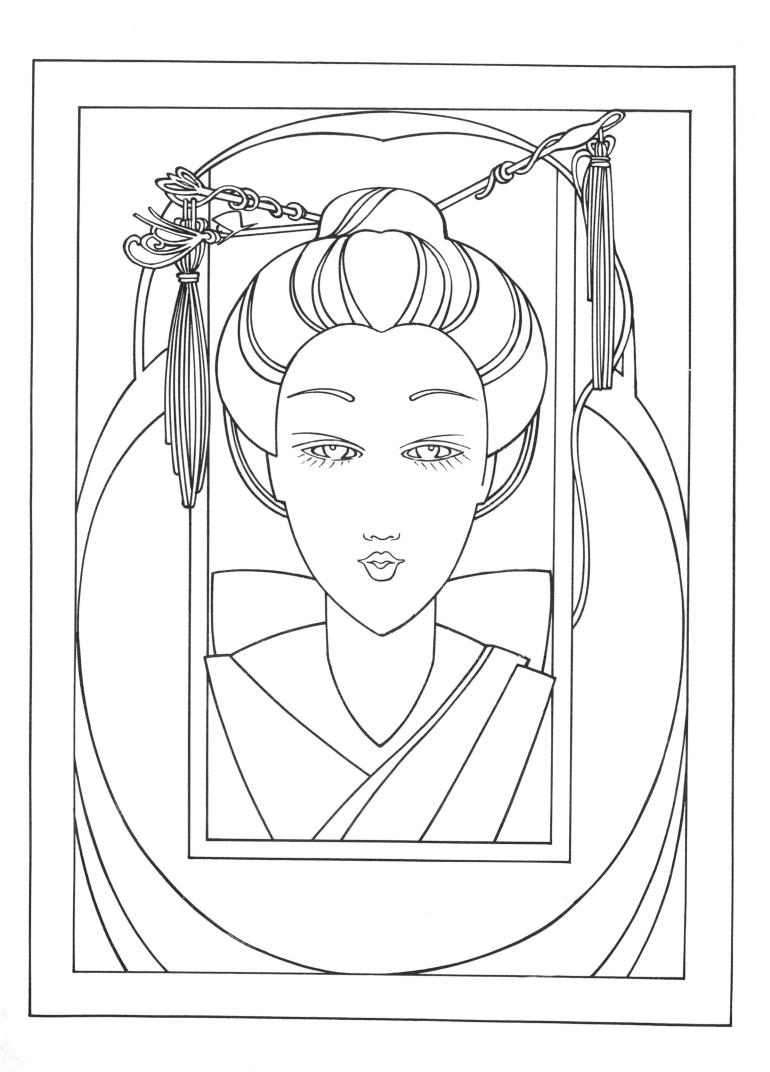

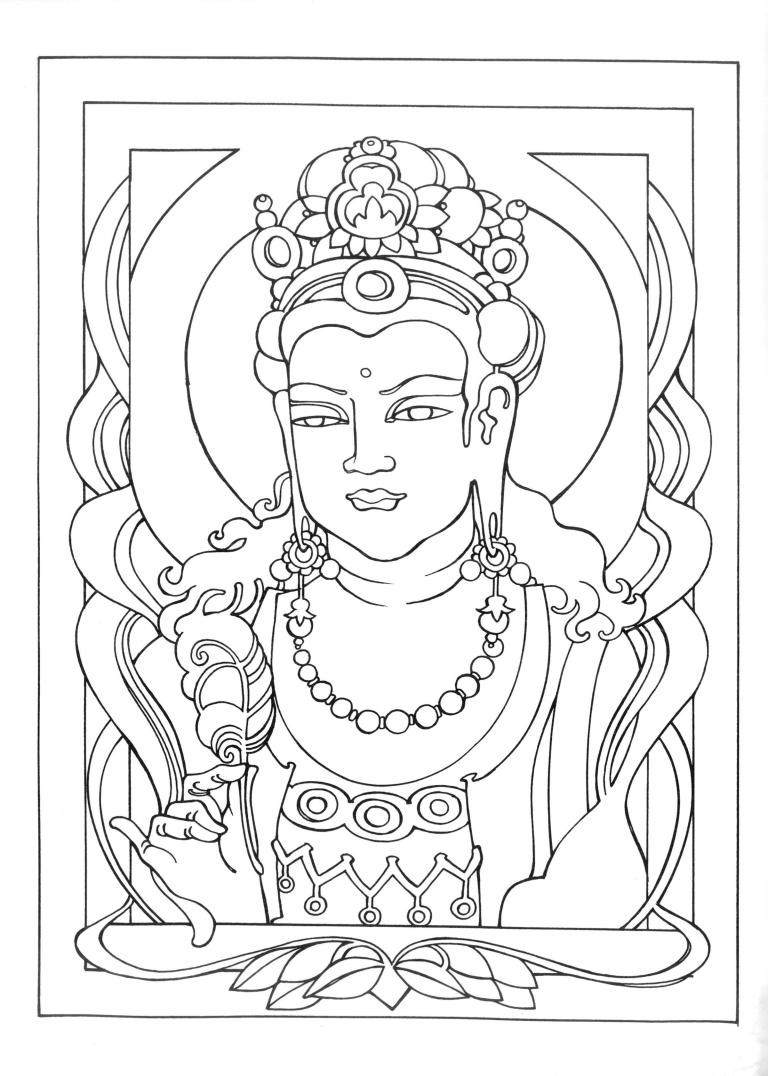

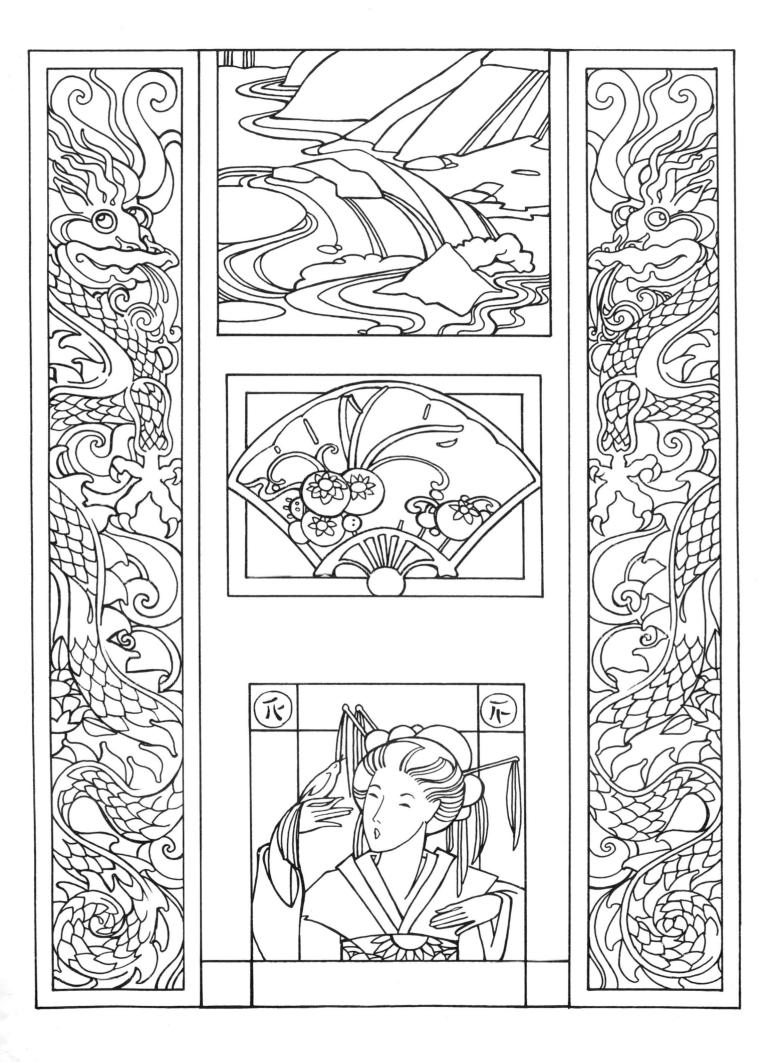

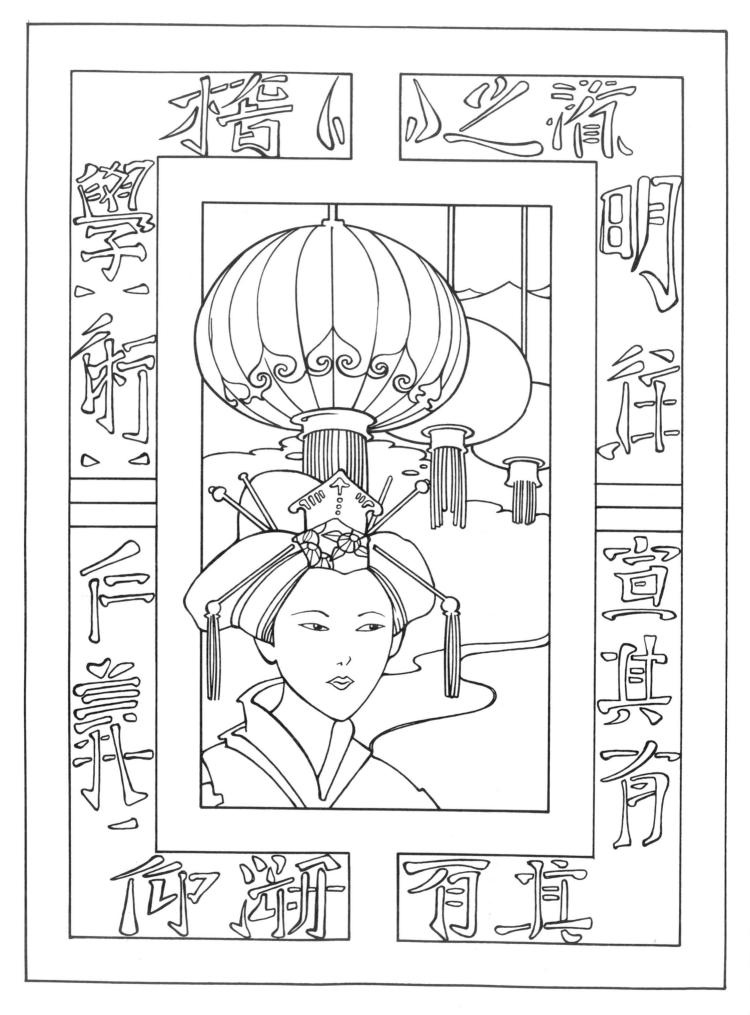

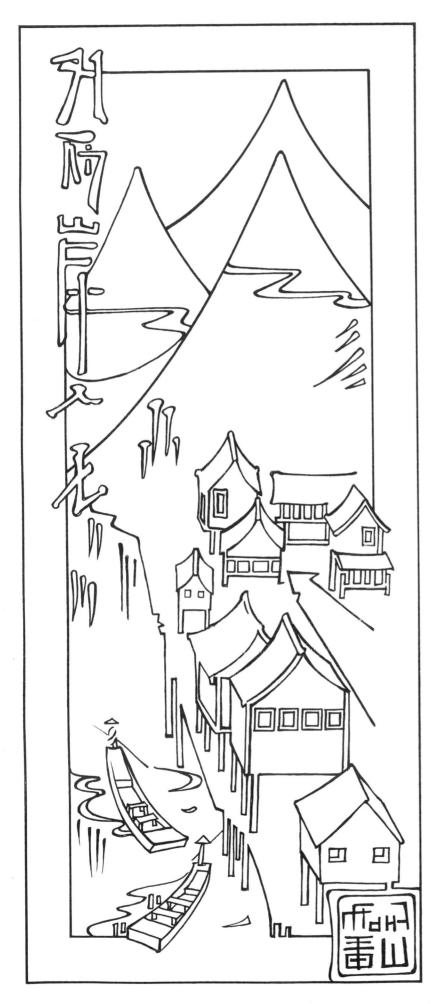

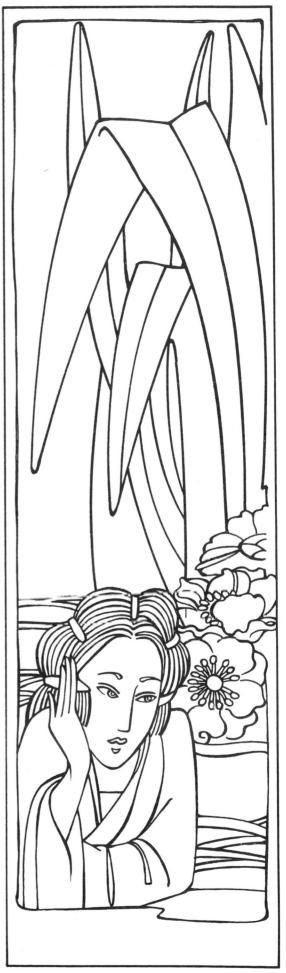

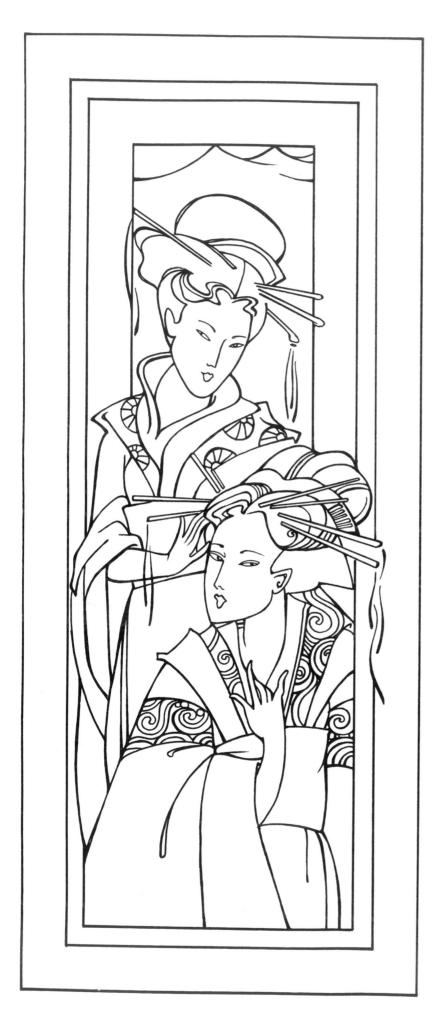

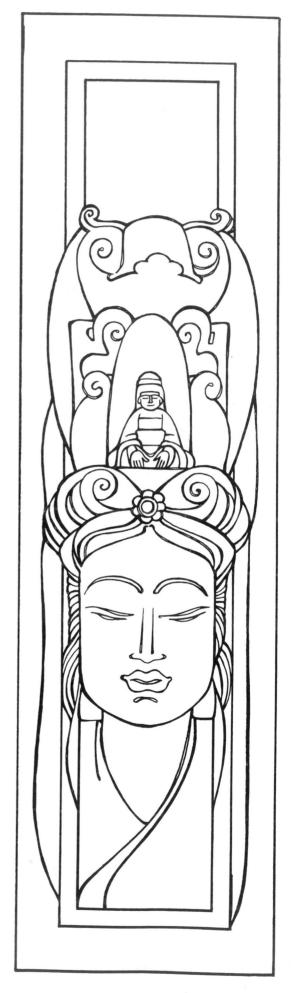

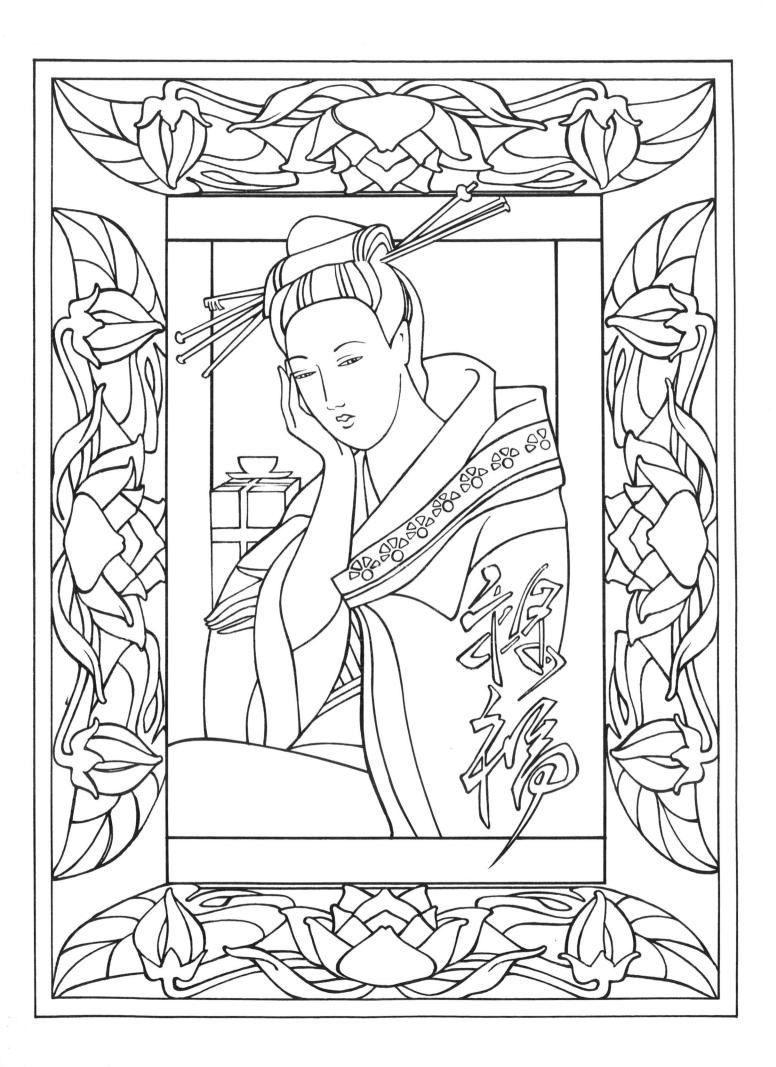

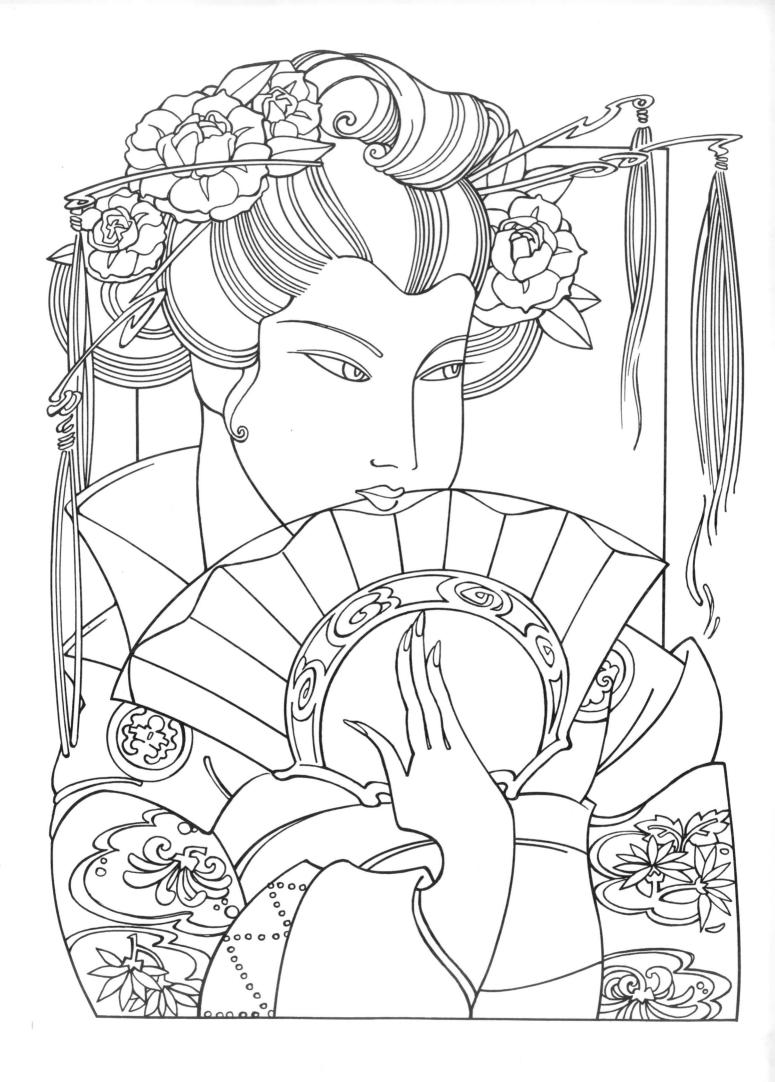

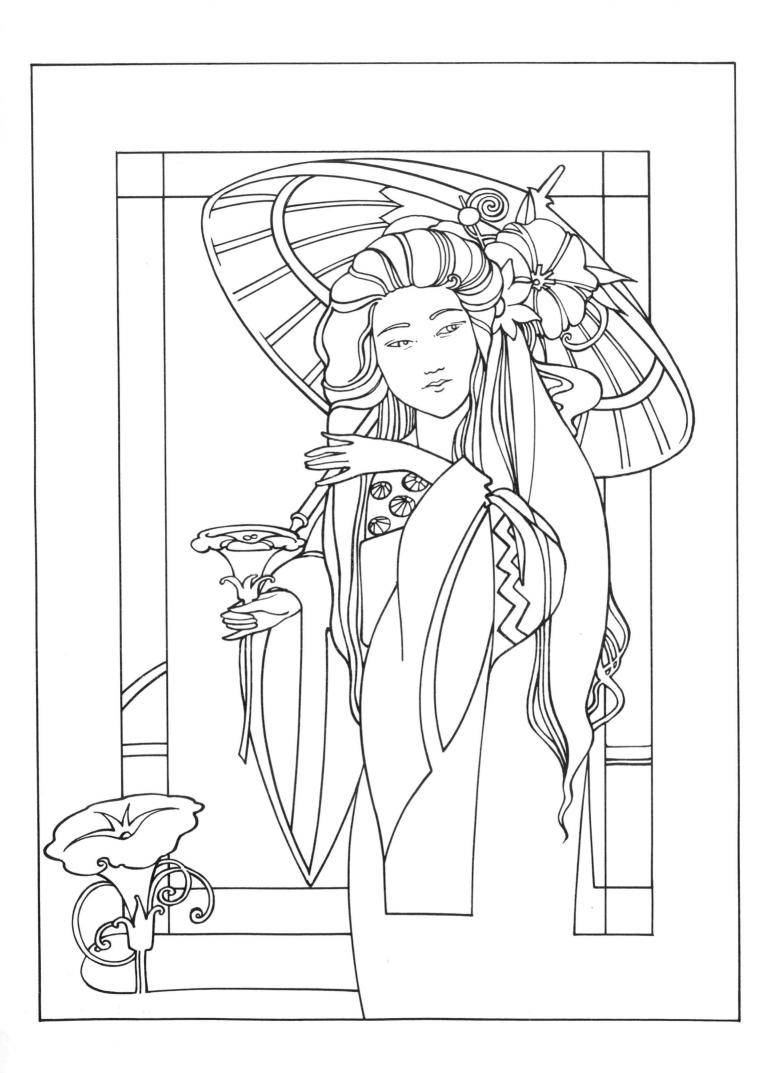

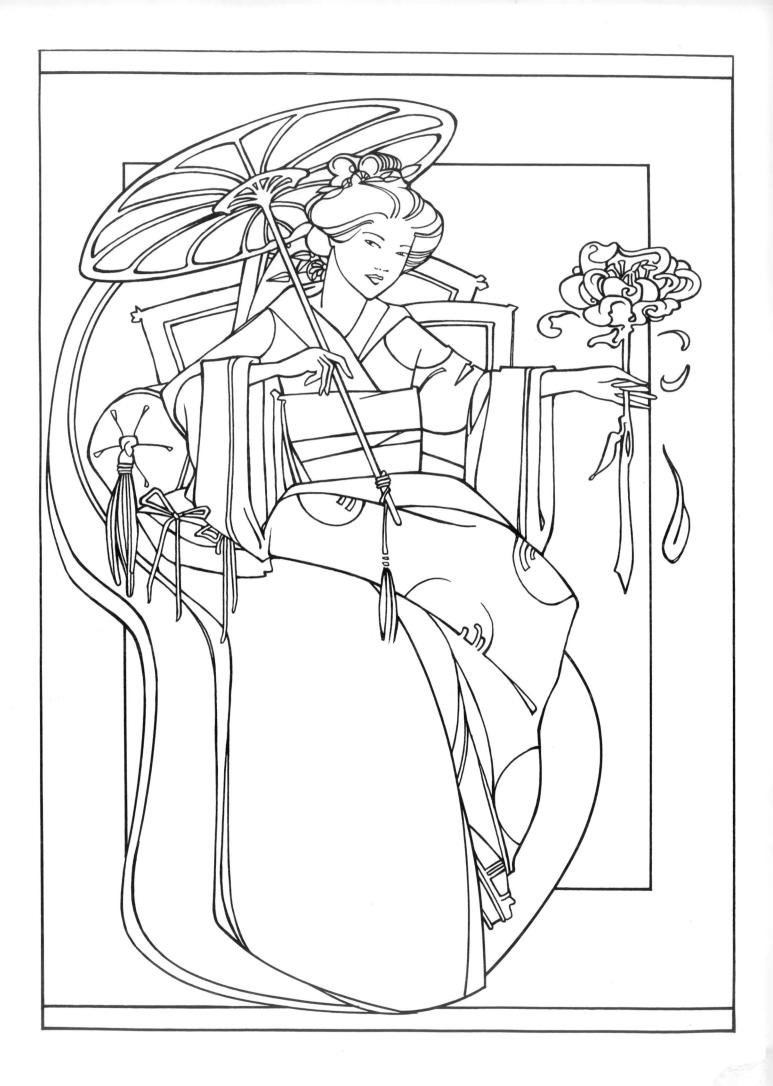

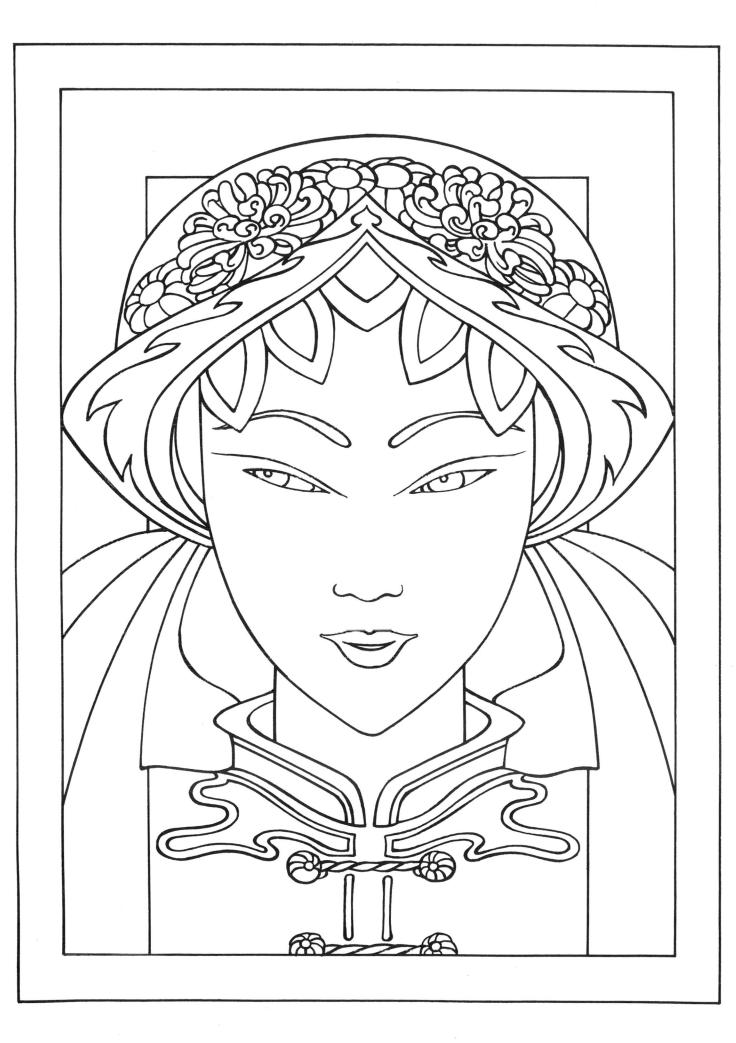

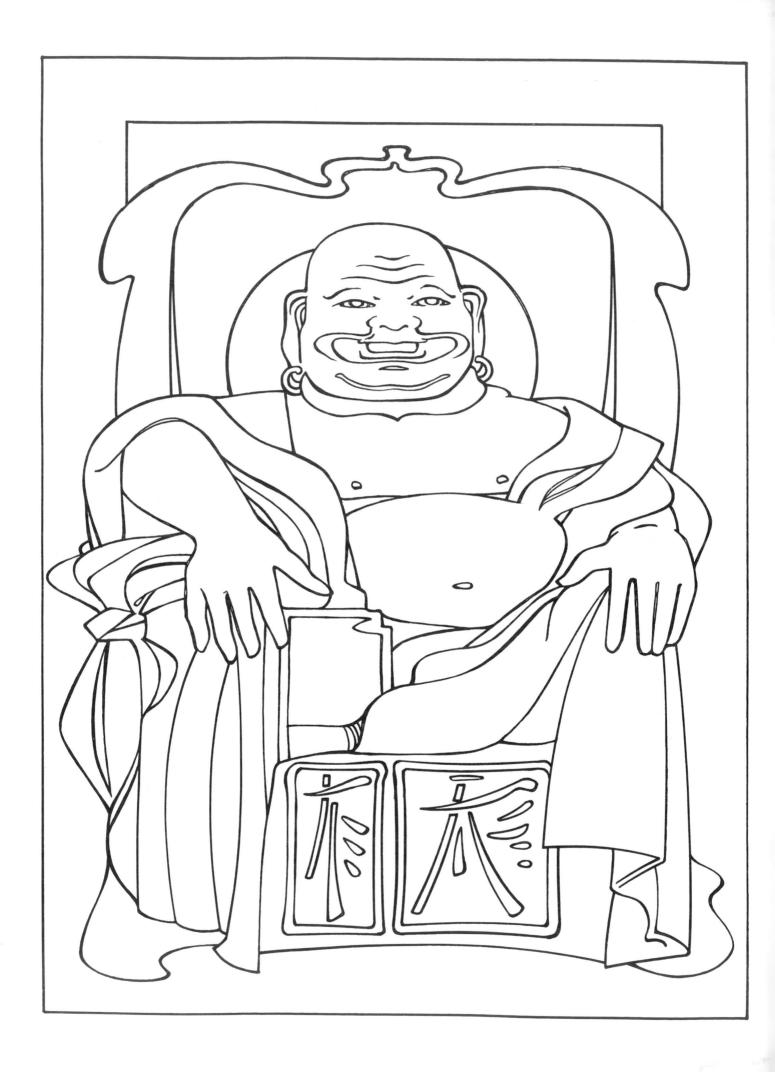

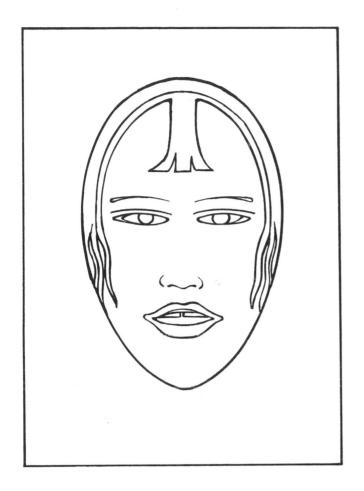

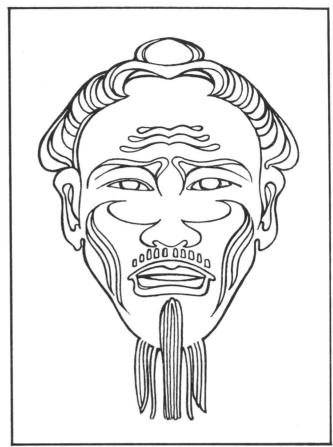

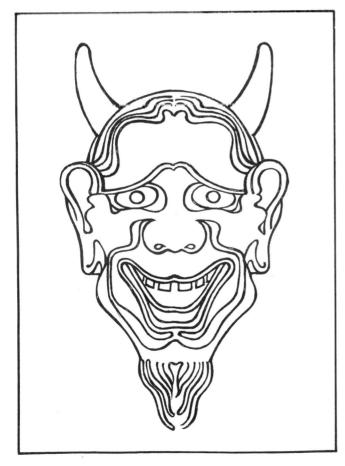

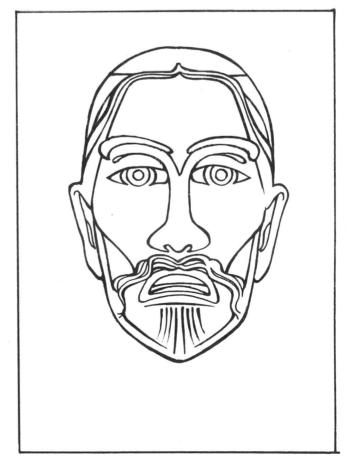

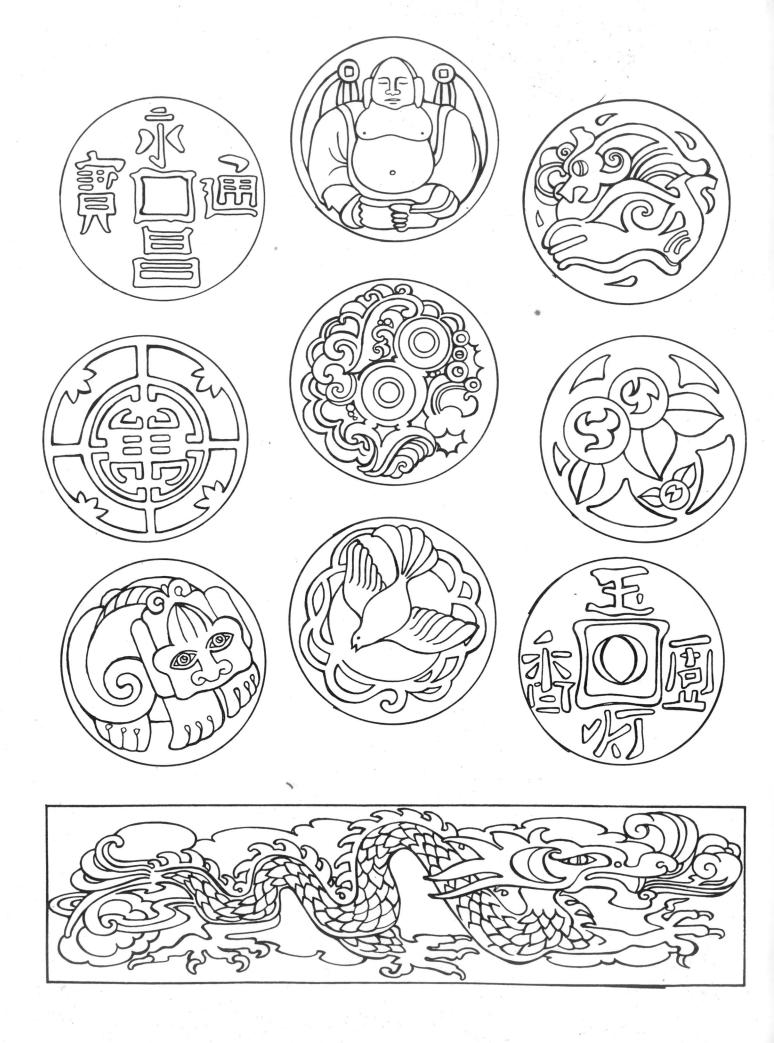